中国历代墓志原碑帖系列

颜仁楚墓志

刘开玺 编著

黑龙江美术出版社

墨安
M KE
SHUFA XILIE CONGSHU

书法系列丛书
SHUFA XILIE CONGSHU

出版说明

颜仁楚墓志全名大唐故左卫长史颜君墓志铭并序，出土于河南洛阳，现存洛阳新安县千唐志斋博物馆。原石方形，边长七十二厘米，有界格，正文二十九行，每行三十字，刻于唐乾封元年（六六六）不书书手和刻工姓氏，志文中避李渊父亲李昞讳，改『丙寅』为『景寅』。颜仁楚墓志用笔交待清晰，结构润朗有致，属于工整秀丽、文雅规范一路。它的书法与同时期宫人墓志的粗犷风格截然不同，也与后世日益规范、甚至僵化的馆阁体、台阁体风格不同。无论从章法、结字还是用笔来看，颜仁楚墓志都有高超的书法技法和艺术特点。

因家洛陽姬川西
控秀荣光以疏源
蒙 东临蔚祥云
而开阤挨分义邑

囙家洛陽姬川西
控秀榮光以疏源
蒙巉崬龋蔚祥云
而開阤挨分義邑

枝流通贤體二晞
符赞素王而道融
经岳迪元凝懿翼
赤帝而德茂儒林

景粹廉华虚室蕴

举明之器雅才雄

踞弯弧壮勇仁之

节江右振藻飞芳

誉于海隅河朔鹰

扬驰英声于冀域

蔚华千古蝉縣百

代祖伽陀齐广平

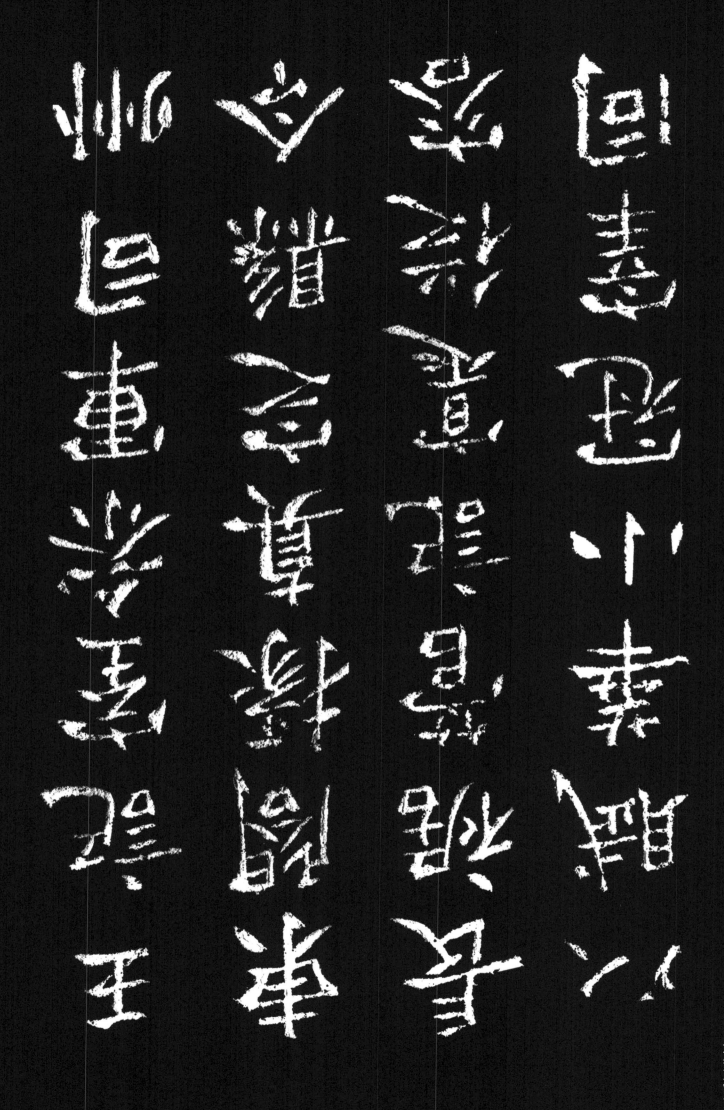

自優遊於琴德父
宪隨淮安郡司兵
參軍閦柔明之才
韜溫恭之量迹次

下位声飞上京公
幼姿玉映凤誉金
锵志学枢衣敞雾
氛干超序登痒鼓

下位聲飛上京公

幼姿玉映凤譽金

鏘志學樞衣敞霧

氣干超序登庠鼓

汾州黠俗舊難衔

彎自非才德雙劭

何以弱化操刀廿

二年授汾州孝義

縣尉公以洛陽才
子中都英妙遠詳
樂繫近習禮楨顯
慶元年遷司禮事

县尉公以洛阳才
子中都英妙远详
乐系近习礼桢显
庆元年迁司礼事

恪居攸攝直道濟
时勘简　帝心至
五年　诏授都台
都事三楚都会庐

恪居攸攝直道濟
時勘簡　帝心至
五年　詔授都臺
都事三楚都會廬

九
隩
区
地
接
闽
扬

俗
稱
殷
雜
若
非
冰

心
搏
擊
蘭
抱
招
攜

無
以
理
此
亂
繩
解

其盤節龍朔元年
詔授廬州巢縣令
荒階息偽訟之辭
圓扉罷扃鐇之固

鳴春于陵隴棲律羽於庭柯公以輟絃歌之餘蘊養生之主氣埏井合

甄未兆于桓侯色
潜荣卫鉴天机于
壶子振鸣泉于卢
扁腾响天于少俞

甄未兆於桓侯色

潛榮衛鑒天機於

壺子振鳴臯於盧

扁騰響天於少俞

麟德元年特徵待

詔北闕權遷奉

醫直長雖秦和妙

辯漢李通方何以

仰止高山遠模泉
量帝有嘉焉即
年授左衛長史羽
林材郎實惟任子

绮纨懒法席宠难
羁咸悦德于御宽
人静恭于临简既
而瑶坛望幸金舆

省方公欣陪日觀
之封企奉雲門之
奏而輪綏俄復天
孫遽遊以麟德二

年十二月十一日

薨於路春秋

五皇帝遣使

祠賜以靈轝泉布

州有

遣使吊

傅置歸于本弟禮
也以乾封元年歲
次景寅二月戊戌
朔二日庚申室

于邙山之址原公

雅質仁明敏而好

古門多長者之轍

家有高士之書而

道謝琴王哲萎兰
闷径花已落门柳
徒春弟义玄吊弧
影于鸰原疚荧心

道謝琴之指萎蘭
悶徑花已落門柳
徒春義玄吊孫
景於鴒原寂燃心

於姜被仰卬山而

動泣望寀樹而長

彌恐海圮桑田庶

英聲無泜乃為銘

庶济我人劳其一昂
昂若士实惟邦彦
好古学优登朝利
见汾阴高视淮阳

庶濟我人勞其一昂

昂若士寔惟邦彦

好古學優登朝利

見汾陰高視淮陽

妙選秘術方立
皇情愛睠其二天地
交泰日月貞明千
秋騰實萬古飛英

妙选秘术乃工
皇情爱睠其二天地
交泰日月贞明千
秋腾实万古飞英

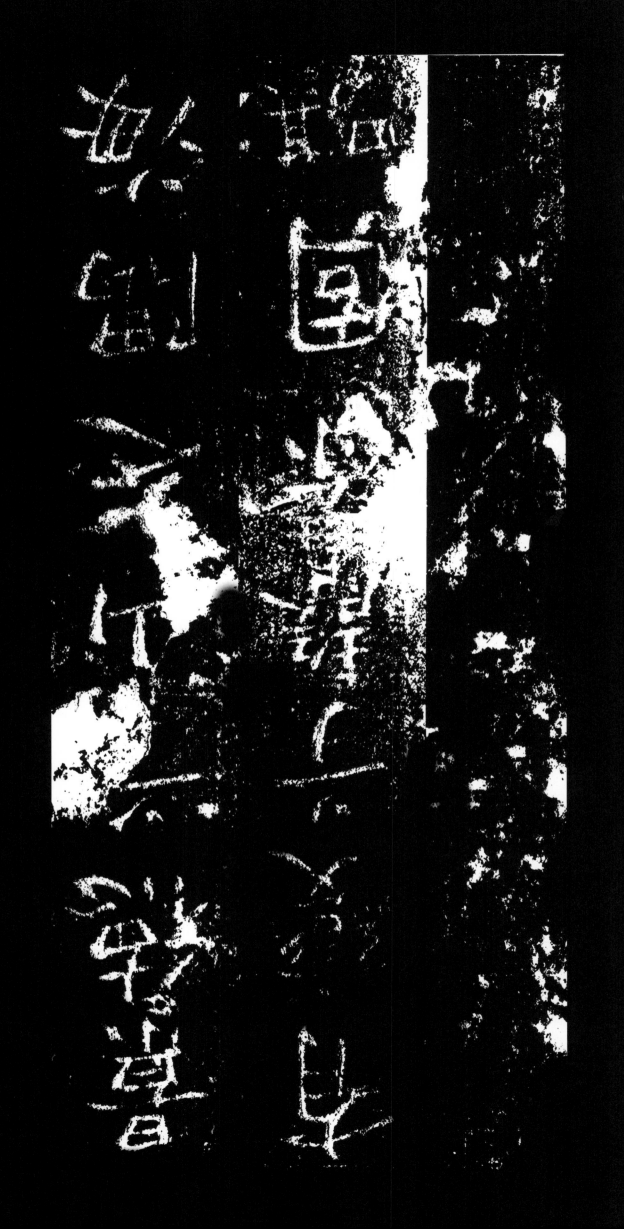

汾陰蘊高士

淮陽有雅才

狩典有邦彦
式遵称古贤

狩典有邦彦
式遵称古贤

三四

天地交泰千秋好
日月貞明萬古光

河朔鷹扬琴德冀域
江右振藻鼓箧儒林

图书在版编目（ＣＩＰ）数据

颜仁楚墓志 / 刘开玺编著． —— 哈尔滨 ：黑龙江美
术出版社，2023.9
（中国历代墓志原碑帖系列）
ISBN 978-7-5755-0007-4

Ⅰ．①颜… Ⅱ．①刘… Ⅲ．①汉字－碑帖－中国－唐
代 Ⅳ．①J292.24

中国国家版本馆CIP数据核字(2024)第005245号

中国历代墓志原碑帖系列——颜仁楚墓志

ZHONGGUO LIDAI MUZHI YUAN BEITIE XILIE —— YAN RENCHU MUZHI

出 品 人：于　丹

编　　著：刘开玺

责任编辑：王宏超

装帧设计：李　莹　于　游

出版发行：黑龙江美术出版社

地　　址：哈尔滨市道里区安定街225号

邮　　编：150016

发行电话：（0451）84270514

经　　销：全国新华书店

印　　刷：哈尔滨午阳印刷有限公司

开　　本：720mm×1020mm　1/8

印　　张：5

字　　数：42千

版　　次：2024年2月第1版

印　　次：2024年2月第1次印刷

书　　号：ISBN 978-7-5755-0007-4

定　　价：20.00元

本书如发现印装质量问题，请直接与印刷厂联系调换。

大唐故左衛長史
顏君墓誌銘并序
公諱仁楚字琅
耶人也先有仕魏